苏州大学出版社

南通当代书法名家精品选——

卷

丘 石　主编

《南通当代书法名家精品选》总序

王冬龄

　　南通一直是中国文化渊薮与艺术之邦。南通，古称静海、崇川、通州，位于长江入海口北岸的冲积平原，与上海隔江相望。现辖如皋、海门、启东三市（县级），海安、如东二县，崇川、港闸、通州三区和南通经济技术开发区。虽然南通筑城设州治的时间仅千余年，但这里江海交汇的温适气候和南北兼容的近代文明却孕育出了众多的艺术天才。范仲淹、王安石、米芾、文天祥等诸多名家在南通留下传世之作和逸闻轶事。三国名臣吕岱、宋代杰出教育家胡瑗、明代名医陈实功、清代"扬州八怪"之一的李方膺、清末状元张謇等名人为南通历史增色添彩。就书法艺术而言，南通可见最早的金石书法为五代天祚三年（937年）的姚存题名刻石，嗣后宋人续有碑刻题记，元、明两代，碑刻渐广，明末及清代、民国之际更盛，书家四起，顾养谦、范凤翼、冒襄、丁有煜、张謇、孙儆等名垂书史。至于篆刻，明万历年间邵潜首开风气，集成《皇明印史》四卷，其门人黄经、许容、童昌龄开创东皋印派；民国之后，山阴李苦李主持南通翰墨林，播扬吴派印风；海门王贤，粗头乱服，大气磅礴。

　　及至当代，南通书法篆刻艺术进入了一个新的繁荣发展时期。书坛新人不断涌现，社团组织先后成立，展事活动连年不断，书学研究逐渐深入。老、中、青三代书法家在全国展赛中多次入选、参展、获奖，以各自的艺术风貌和创作实力活跃在当代中国书坛上，渐已形成颇具特色的"南通书法板块"。一是注重对传统的继承和发展。他们尊重传统，经历了扎实的基本功训练和积累，对中国书法史进行了理性的梳理、分析和扬弃，有着对文人画、古文字、诗词文学诸修养的淀积和浸润。他们着力于发展传统，在传承的基础上书外求书，书从心出，在作品中让人感受到传统的精神、传统的文化、传统的语言和传统的气息。二是注重对艺术个性的塑造。他们善于总结书法艺术发展的历史经验，研究书法艺术风格创造的历史演变轨迹，把风格追求放在充分认识规律的基础上，把理论认识与创作实践充分结合起来，开阔视野，升华情操，深入传统，张扬个性，力求创造具有鲜活个性、时代风貌、高雅格调的书法篆刻艺术。三是充满活力，富有创造力。他们对书法艺术充满着热情，既有孜孜不倦的寂寞追求，更具有敏锐的思维和自信的执着，还有开放的社会意识和对传统的理解，体现出无限的活力和蓬勃的生机。可以相信，一个人才涌动、佳作叠出、充满生机、和谐繁荣的南通书坛将会在不远的将来呈现在我们的面前。

　　南通市书法家协会辑沈元成、丘石、杨谔、严正、徐贵明、施惠新、黄宝乐、周筱君、冯宗兵、袁峰、卫剑波诸君近作出版《南通当代书法名家精品选》丛书，集中展示南通当代优秀书法家群体的艺术创作成果，可喜可贺，令人不胜钦佩，作为他们的同乡与朋友也倍感亲切，倍感欣喜，乐为之序。

2010年4月于中国美院

作者简介

袁峰，男，1971年8月生，江苏海安人，1995年6月毕业于南京师范大学美术系。

现为江苏省海安高级中学美术教师、海安县书法家协会副主席、海安县第十二届政协委员、南通市书法家协会理事。

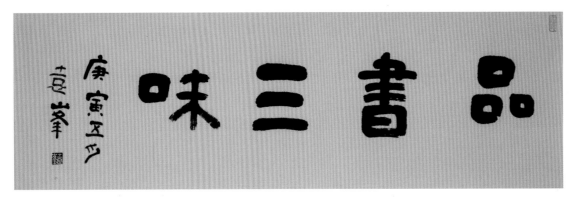

隶书　品书三味　尺寸：35cm×99cm

品 书 三 味
——学书自叙

飘游的青春

　　说来惭愧，我二十岁时，经过了一年"高四"的艰苦复读，才"金榜题名"，第一次离开父母、离开家乡去省城读大学。和我一同被录取到南京师范大学美术系的还有周木堂和阿萍，我们仨从小学到初中、高中都在同一所学校，还在课余一起写写毛笔字，现在我们又在同一个系、同一栋楼里共同学习。我学的是绘画，在二楼；周木堂和阿萍学的是书法，在五楼。因此我并不感到寂寞。

　　女孩子天生是敏感的。进校不久，阿萍就变得越来越时尚了。那是20世纪90年代初，她穿上了裙子，化上了浓妆，洒上了香水，背上了胯包，很快就融入了这个城市。我每天都会无聊地去五楼转转，用周木堂的话说：借学习书法之名，谋泡阿萍之实。那时，书法班一共才十人，很多时候美丽的阿萍是不在的，我就坐在她的桌前，跟着周木堂一起练起字来，有时来得巧，刚好看到老师亲笔示范，我也就凑上前。时间一长，老师们也就把我当成班上的第十一号了。

　　书法班的教师以尉教授为首，另外还有陈老师、马老师、王老师和周老师四位。尉教授当时还兼美术系的系主任，工作较忙，所以他的课程不很固定，但他只要一有时间就一定会到班上走走看看，顺便也讲讲写写。最有个性的是皮肤黑黑的马老师，总是骑一辆破破的自行车上班，手提着一个灰灰的布包，戴着一副镜架宽宽的老花眼镜，上课时总是叼着一支"红梅"。正像马老师教的隶书一样，他给我们的就是方方正正、朴素厚实的印象，同学们亲切地称他"老马"。周木堂后来叼香烟的功夫完全是得了马老师的真传，难怪马老师特别喜欢他。

　　当时书法班用的教材是上海书画出版社出版的一套书法自学丛书，分

为《正书》《行草》《篆隶》三册，每册分上、中、下三本，共九本，累在一起厚厚一叠，因为是黑色的封面，所以被我们戏称为"棺材本"。记得我的这套书是在宁海路与广州路交界处的一家名叫"秋水轩"的字画店买到的。大一学正书，主攻"碑学"，先是练《郑文公碑》，然后是《龙门二十品》《爨宝子碑》《爨龙颜碑》，最后练《石门铭》《张黑女碑》等，大二练米芾的行书和隶篆《礼器碑》《石门颂》《张迁碑》《好大王碑》《大盂鼎》《毛公鼎》《散氏盘》《秦诏版》等，大三则是"帖学"，练习行草书和草书，遍临"二王"、颜真卿、黄庭坚、祝枝山、王铎、徐渭、傅山，等等，大四是毕业创作和工作实习。

我是十一号，练多练少、练好练坏，老师们一般都会说好。"好好写，一定有前途。"当时，我硬是没听出这是一句善意的谎言，我就是觉得我有天份，我这个十一号一点儿都不差。只可惜，我这人向来做事没长性，开始是十二分热情，半个月后就只剩下一半，一个月后就不了了之了，许多功课的学习我都是浅尝辄止、一知半解。

大二的时候，阿萍有了男朋友，不是我，也不是周木堂。多亏了阿萍，让我和周木堂"共患难"，成了不分你我的好哥俩儿。

这点儿小事丝毫没有影响我当时的心情。艺术学习是快乐的，星期天更是快乐的。我一刻也闲不住，四处乱窜。我有两条路线可供选择，一是从校门前的随家仓出发，坐3路公交车到长江路上的江苏美术馆，再去中山东路上的南京博物馆，一般这两处参观完一上午的时间就打发了，下午折回到太平南路的十竹斋，顺路去新华书店，再坐31路公交车到珠江路口的南京画店，最后返校。这一条路线主要是学习传统的书画艺术，记得当时看得最多的就是"金陵画派"和"金陵四家"的作品，另外这一天还得保证有充足的银子，坐车、买门票、买书、吃午饭都需要不少花费，一般只在月头手上宽裕时去一趟。第二条路线是不花钱的，一来是学习，二来也是找同学噌饭，主要是在下半月。上午借上一辆自行车，去南京大学的汉口路淘淘书，再去找南大的同学聊聊天，顺便就吃顿午饭，饭后经北京西路到虎距北路上的南京艺术学院看看各种现代艺术的展览，听听专家的讲座，同样，理所当然地要找个同学填饱肚子再回校。当时就感觉南京艺术学院是最开放的、最自由的、最现代的天堂，许多先锋的观念、新潮的画风都是在那里首先了解到的，周京新、朱新建的"新文人画"，罗中立、艾轩、毛焰的新潮油画，甚至还有崔健、"唐朝"的摇滚。对于当时年轻的我来说，这是最有吸引力的。星期天的见闻，总是够我在下一周中慢慢反刍、吸收，总会给我带来很多的收获。

大四的时候我才知道，仅仅一街之隔的上海路，在我

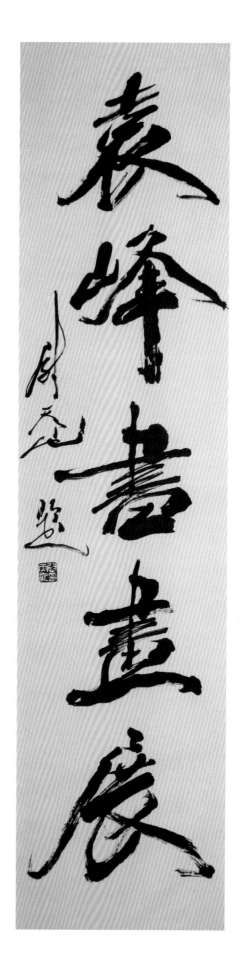

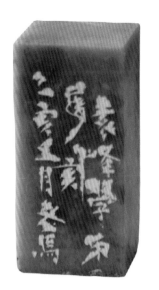

进校前曾有一道当时全国最亮丽的人文风景。"非非"诗派的主要成员韩东、朱文、鲁羊、吴晨骏等一伙人，经常在上海路上的某个酒巴里秘密碰头，他们讨论着现代诗歌，数点着各个诗派，追逐着漂亮女孩儿，他们叛逆而前卫。只可惜他们前脚刚走，我后脚就到了。多少次我久久徘徊在上海路上，更相信也许在某个酒吧里，我们似曾相见，甚至彼此敬过酒；更相信也许在某个角落撒尿时，我们还打过招呼；更相信我和他们当时是一伙儿的文艺愤青。

初生牛犊不怕虎，毕业前我在系里举办了个人书画展，老师们给予了热情的支持和鼓励，尉教授代我写展标，马老师代我刻私章，周木堂更是代我刻了七八方闲印。对于这次展览我并不是很满意，作为一个阶段学习的总结是可以的，但就作品的水平来说是很一般的，主要问题是太保守了，作品里的我不像一个年轻人，而像一个老夫子。我甚至认为无论是作品的内容还是形式，都不及一首伤感的流行歌曲。虽然"非非"他们启示我要不断地反叛，但当时的我却无法用新的艺术语言来表达。事实也证明，我的这次展览只不过是众多毕业展的一份子，我并没有脱颖而出，我还是普通的大多数。

接下来就到了四年中最炎热的一个六月，那是一个让我欢喜让我忧的六月。女友在得知我要回家乡之后，离开了我，我失恋了。

周木堂毕业后到南通一所大学艺术系任教。

阿萍先是分配在一所市师范学校，很快她就下海做起服装生意，几年后，她成为一个成功的个体女老板。

失血的小城

结束了四年的大学学习之后我毕业回到了家乡，在小城的一所"县中"里教书。第一个月工资发了五百元，我没能花上半个月。说实在的，我本来很想为父母买点什么或者请他们二老吃一顿什么的，但是我没能做到，想起这件事我就觉得我不是一个孝顺的儿子。

那阵子除了钱困扰我以外，还有一件事会时不时地烦我。很多人碰上我都会不约而同地问，你咋回来了？你咋做教师了呢？那口气好像是说回来就等同于坐监，做教师就等同于判了死刑。

青春的雾霭在烈日的暴晒下很快烟消云散了，我开始用一种现实的视角来重新审视我所生活的小城。相对于上海、扬州这样的较大城市，这座小城可以说是没有历史的，要说有历史，那也不能没有扬州、上海，如果没有它们，小城的过去和现在就好像沙滩上的足迹，很容易就被冲刷抹白。

我生活的小城被一条人工运河横贯东西，运河名叫"通扬河"，故名思义就是通向扬州的河。这条河在三百多年前的主要作用就是把产自小城周边的海盐，通过它运往当时东南沿海的盐业之都扬州，所以这条河也叫运盐河。过去，小城是典型的水乡，交通主要走水路。随着这条河一起流到繁华扬州的还有水乡的特产，如大米、淡水鱼，另外还有瓦匠、木匠、孤儿和"瘦马"。最近几十年来，小城的河面变得越来越瘦，而船只却是越发肥胖，如今可以用来搞运输的已不多了，在河的两岸一条条搁浅的船如同离水的鱼，早已失去了生命。由于工业的污染，疯狂蔓延的水葫芦给乌黑发臭的河穿上了一件"充满生机"的绿色外衣。

　　现在，一条通向上海的高速公路，使得小城接入了上海两小时经济圈。除了传统的物资外，无数家禽、鸡蛋、蚕丝、蔬菜、瓜果都挤上了汽车，欢天喜地地进入了大上海。比这些物资更开心的还有几十万农民工，更有那每年几千名优秀的"跳龙门"的大学生。十多年一过，当年的瓦工变成了包工头，木工变成了装修公司老板，大学生更是变成了上级机关的领导、国企的老总、大学教授，每年他们都会春风得意地衣锦还乡数次，每一次都给留守小城的老百姓以无穷无尽的谈资。在高速公路两旁，工业园、开发区已经悄然兴起，城市中的高楼更是如雨后春笋，它们合力吞噬农民和农田，当地的人和物被逼往更狭窄的空间。

　　短短的两年时间，我在不知不觉中变化了，我变得特别地怕冷，我比他人都要多穿一层厚厚的衣服。我冷，是因为我的城市失血过多。

　　很快，我经好心人的介绍认识了一个女孩子，我们没有不同的意见，不久就结婚生活在一起。一开始我们住在我父母为我们准备的一套70平方米的房子里，在儿子十岁那年，又在二老的支持下，我们重新买了一套150平方米的公寓房。我和妻子通过"住房公积金"贷款到15万，每月还本息1268元，分10年还清。啃光了二老的养老金，又预支了自己的10年之后，我终于过上了"幸福生活"。同样是在这一年，我的头发开始莫明其妙地掉落，先是后脑勺上有一块一毛钱硬币大小的区域，后来发展到三个一块钱硬币大小，溜光溜光的，也许是老天知道我正愁钱吧，给我送来三块大洋。一年后，周木堂的一位朋友热心地送了我一些药水，涂了一段时间后"硬币"就不翼而飞了。

楷书 王羲之常生病
尺寸：123cm×31cm

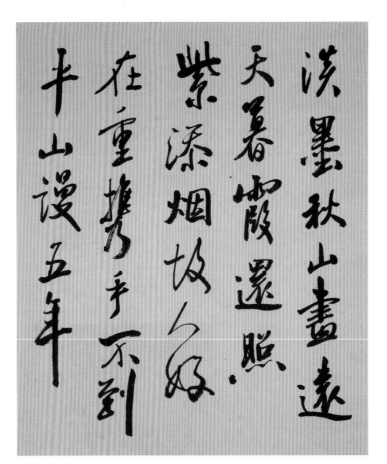

行书 临米芾《淡墨秋山诗帖》

尺寸：49cm×41cm

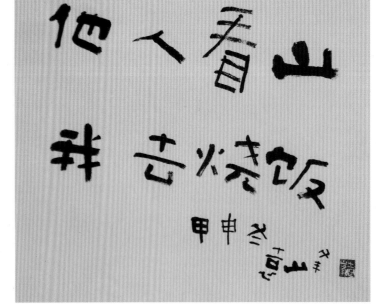

楷书 他人看山

尺寸：34cm×43cm

那段时间里，生存是第一位的。细弱的毛笔对于贫血的我来说有千斤重，见到谁书写甜蜜浪漫的"桃花源"，或是狂放不羁的草书，我就直反胃，偶尔我也写写，只是已经变得不流畅，不知所云。

无名的书写

大约在十年前，小城的古玩收藏界发生了一件小小的事情。一个在乡村里"铲地皮"的文物小商贩，花了八百元从一户老农家买了一张小小的桌子，据说该桌子是这位老农平日在厨房里切猪草用的。小商贩回家把桌子清洗干净后仔细观察，直觉告诉他这桌子不错，买之前他以为是一件清代的老红木供桌，现在看看好像还要好一些，可能是黄花梨或者紫檀木做的。他联系了一个上海的文物大商贩，开价20万元，此人隔日就来到小城，看过桌子后以19万元的价格成交了。19万元在当时可是一笔不小的财富，可以在小城中心区域买到一套250平方米的公寓房。不久，小商贩又听说，一个北京的大收藏家愿意出60万元向上海的大商贩收购这件稀有的明代中晚期的小叶紫檀供桌。我仅是后来在小商贩的家里见到了这张供桌的照片，老实说我也看不懂，桌子很不起眼，旧旧的，但在我内心深处无疑是受到了一次冲击。一直习惯地以为小城的文化艺术是块盐碱地，没有想到乡村里一个无名的小木匠，却可以创造出一件无与伦比的艺术品！同样，在我的身边有许多类似于传统家具的文化艺术作品也都处于沉默的、无名的状态！

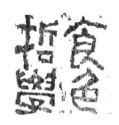

食色哲学

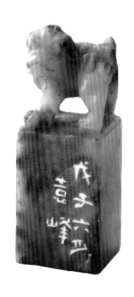

所以，就书法艺术而言，世人皆知有王羲之、颜真卿、苏东坡，而不知有王远、朱义章、郑道昭；世人皆知有《兰亭序》《祭侄稿》《黄州寒食帖》，而不知有《石门铭》《始平公造像》《郑文公碑》。主流文化的强大在于它形成了一种普遍性的文本传统和共识性的话语霸权，以至于任何一个梦想寻找自身意义的社会边缘人在面对汪洋一样的既定文本时都会感到无能为力、无处下手，不得不承认其自我的意义早已被定义、被漠视的现实。

仰望庄严、肃穆的西安和曲阜的碑林，卑微的我感到它们是无比的高大与沉重，是龙门的断碑、晋人的残纸给了我无尽的慨叹和不竭的养分，使我这个碑下的大海龟不再沉寂。千百年来，这些无名的书写者以真诚的书写顽强地坚守着、抗争着，这些断碑残纸和这种无名的缺席的历史真实现状，便成了他们书写时最好的话语位置，这是对主流书写的文化纠偏和对书法正史的反击。在我看来，这些无名的书写已经不仅仅是一种纯文艺的活动，它既是无名者证明自我存在的方式，也是一种在"主流—边缘"的权力关系中强调自身存在价值的政治行为。

写出"卑鄙是卑鄙者的通行证，高尚是高尚者的墓志铭"的"朦胧派"诗人北岛曾说："我，喜欢诗，过去喜欢它美丽的一面，

袁峰

苏北里下河乡村过去养尊处优的乡绅名士稀少居民大多是农户渔户盐户木匠瓦匠裁缝剃头的修脚的故附庸风雅者很少舞文弄墨者也是衣裳乎不务正业的多数人是衣裳褛楼一生忙碌的泥腿子要说乡村也有英雄他们才是

隶书 苏北里下河泥腿子之碑
尺寸：180cm×70cm

袁峰撰
并书

现在却喜欢它鞭挞生活和刺人心肠的一面。"如果说大学的学习，让青春的我识得了书法美好、安逸的一面；那么，十多年底层社会人生的经历，又使中年的我真切地体悟到书法应有的冷峻、破碎、现实的另一面。我坚定地放弃前者而选择后者，因为我找到了我活着的理由。我抱定无名的书写姿态，尝试着各种自由的书写方式来丰富以往书法艺术中被认为是不言而喻的、单一的主流话语，表现相对独立的异质性；我还想通过书法的实践和实验，在我的作品中尽可能地保存一些未经过滤的、原生态的底层平民、边缘人群的质朴情感，从而使作品的内容对于现实生活的体认与批判，不需要借助于传统庙堂书法和文人书法的精神谱系和话语批判资源，而直接外化为一种

鲜活生动的情感宣泄。　同时，我更明白，任何时代，"出位"和"无名"都是不同方向的两种社会生存方式——一些人凭借智慧和勇气攀登上耀眼的社会公众舞台，另一些人却选择沉默与隐藏。虽说一个直通欢场，一个自断尘缘，但都会赢得相同的需求——在这个贫乏世界生存的自由感觉。

袁　峰

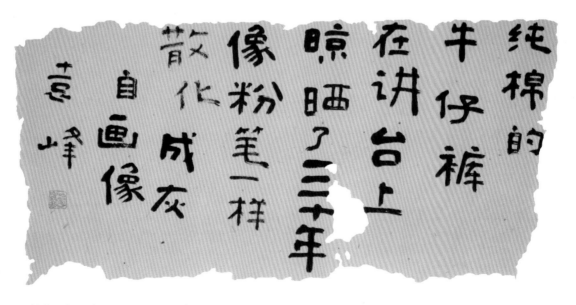

楷书　自画像
尺寸：36cm×69cm

九

我希望生活在热带阳光的三亚只穿一件裤权儿让远光昔

南通当代书法名家精品选

袁峰 卷 十

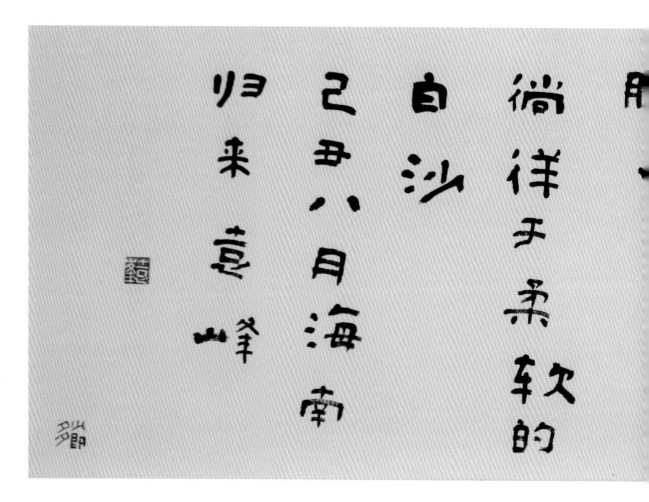

楷隶　阳光的三亚
尺寸：34cm×99cm

中考第二天上午考数学，我监考的191考场内别的孩子都在紧张地作答，只有四号座位身穿NIKE运动装的男生从头到尾睡意与窗外的小雨一样的淅沥沥……今后他还会有晴天吗？袁峰二〇〇八、六

南通当代书法名家精品选

袁峰

卷

十二

楷书 穿NIKE运动服的初中生
尺寸：101cm×68cm

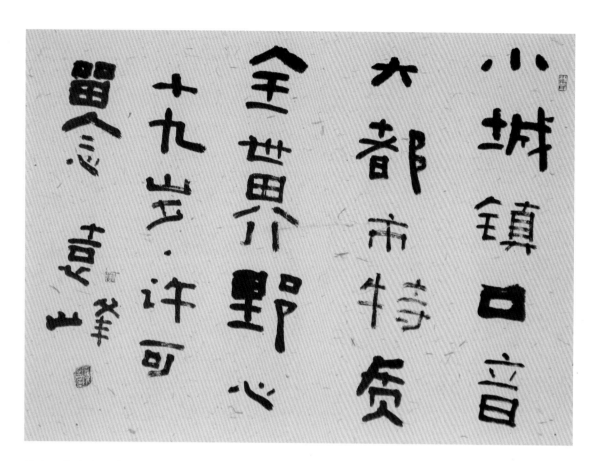

楷书　高中生·许可

尺寸：48cm×65cm

俗白

童年的馈赠
——"俗白"一印创作有感

　　小学一年级我的一个同学叫王国庆，外号"小滑头"，一日，他神秘兮兮地对我说他可以一笔写出"王"字。那阶段刚开始学笔画笔顺，我死活不以为然，天下人都知道王字是四画。王国庆则和我打赌，他说："若你赢了，我'王'字倒过来写。"我说："不行，你必须给我三张你收集的'大前门'牌香烟壳"。而王国庆早已看中了我手中的双色圆珠笔，因此他说："我若是赢了，就是它了。"结果自然是王国庆获胜，他轻轻松松地勾勒出一个大大的空心的"王"字。空心字就这样刻在我的记忆中了。一个大圆圈中两个小圆圈是"日"字，一个大圆圈中四个小圆圈是"田"字，以后很多零碎时间我都花在空心字上，空心字异质的书写体验给了我无穷的欣喜。

　　快乐教育犹如诗性的种子种植在我童年阳光灿烂的心田中，也伴随了我的一生。

　　我对印章知之甚少，刻印更是外行。只是平日从事中国书画创作，少不了要用一些印章，求人总是很难的，无奈只好提刀自刻一些私印或闲印，好坏不论，敝帚自珍，"俗白"一印便是其中之一。一般而言，印文有朱文和白文两种，这是毋庸置疑的印学"真理"。"俗白"一印我以空心字入印，是朱文，还是白文？还真是说不清。印面中的"俗白"两字稚拙可爱，一个字大一个字小、一个字高一个字低、一个字胖一个字瘦、一个左顾一个右盼，如同两个相声演员，往台上一站，其荒诞的造型就已经把人逗得前仰后翻，从此我的刻印过程变得快乐万分。

　　当一些专家基于传统技术视角为书法、篆刻作品贴上某门某派某主义的标签时，艺术创作的悲哀就无比深重了，它损害了一代又一代人对文字的最初感觉，艺术创作缺少了应有的柔情、深爱和丰富，艺术也因此逐渐变得刻板、僵硬和教条了。

　　我记得俄罗斯作家康·巴乌斯托夫斯基在《金蔷薇》中说过："对生活、对我们周围一切的诗意的理解，是童年时代给我们的最大的馈赠。如果一个人在悠长而严肃的岁月中，没有失去这个馈赠，那他就是诗人或艺术家。"他说得很有道理。

袁峰

卷

十

六

每天站上讲台
乡村老师而
无法轻松下面是
一个个梦想
读书改变命运的
眼镜
近视的罗口好极了
语数外物化生政史也
统吃

楷隶 近视的胃口
尺寸：67cm×68cm

夜

夏

妻早早地钻进蚊帐
自由地溜进溜出
在外面齐声合唱
蚊子呵
冷霜送入

我和因月光溜进
蚊子齐声合唱呵
冷我们

被月光溜进
蚊齐空
一把
入梦乡

袁山峰

隶书 夏夜清凉
尺寸：99cm×35cm

一切衆生咸蒙斯福

袁峯

南通当代书法名家精品选

袁山峯

卷 十八

齡的
年魔的指线
的梦截手于
花有半流终
豆样愈了期
碗同疲上她假
破碎的搭的
有了完整整
破疲搭破

楷隶 众生得福

尺寸：131cm×48cm

去了苏州二天
这学生素加省
本统考，和...
朱华、张九、
陆群、陈悦一起
吃喝得东倒西
歪、浪费不论，身体
也消受不了，昨晚
喝得更多，菜倒
是吃得很少，米饭
更是一粒未进
夜里就饿醒了，忙
早上起床，赶急煮
煮粥，一口气喝
了三碗，日子...酒...
舒服了。...节荆...
二〇五三...

楷书　苏州二日醉
尺寸：112cm×34cm

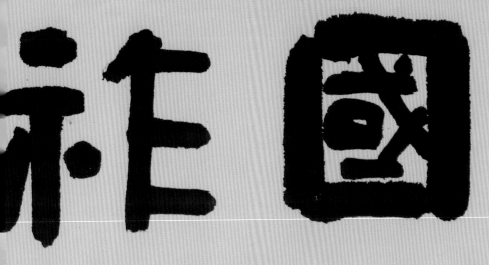

始平公
張元祖
元詳
解伯達
薛法紹
楊大眼
鄭長猷

南通当代书法名家精品选

袁峰

卷

二十

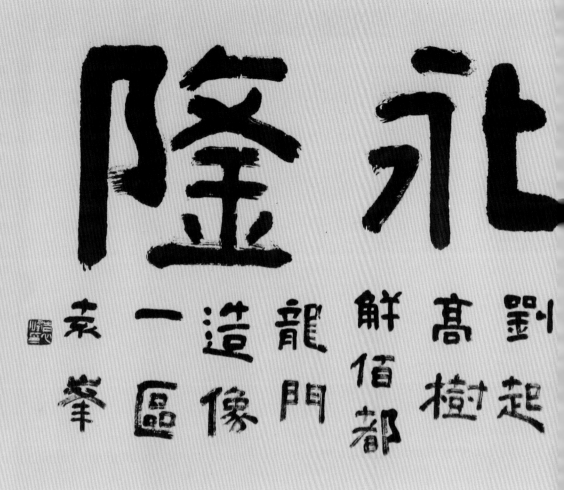

楷书　国祚永隆
尺寸：49cm×131cm

太平鱼塘

产塘鱼鱼犯
丰池鲢鲫识
太平池上层
的层鲫寿而
上层下北
中下和下河
苏里和而北棠
里人河的
戊子夏
袁峰记

南通当代书法名家精品选

袁峰

卷

二
二

隶书 太平的鱼塘
尺寸：138cm×35cm

上海世博会让中国人
狂欢
NBA湖人对凯尔特人的总决赛
令美国人　狂欢
南非世界杯足球赛让世界
狂欢

上小学六年级的儿子
像个搬运工早晨背
起近十斤重的书包
下午又带回一大堆作业
儿子说还有十天就考试
如同跑个一百米——
我拼了
袁峰记于二0一0
年六月十一日　题

楷隶　儿子的百米冲刺
尺寸：39cm×68cm

嘟嘟嘀嘀
我开着普桑
我挂上五档
我势不可当
农村
身后望
路边

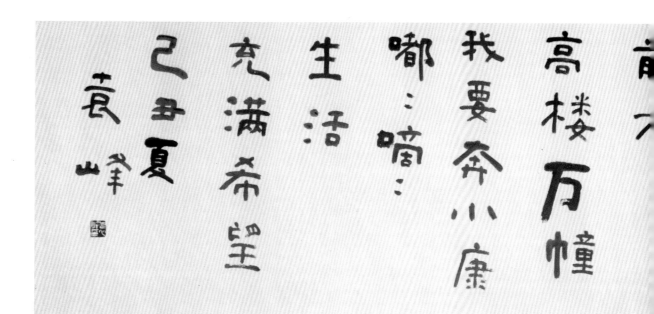

楷隶　奔小康

尺寸：52cm×233cm

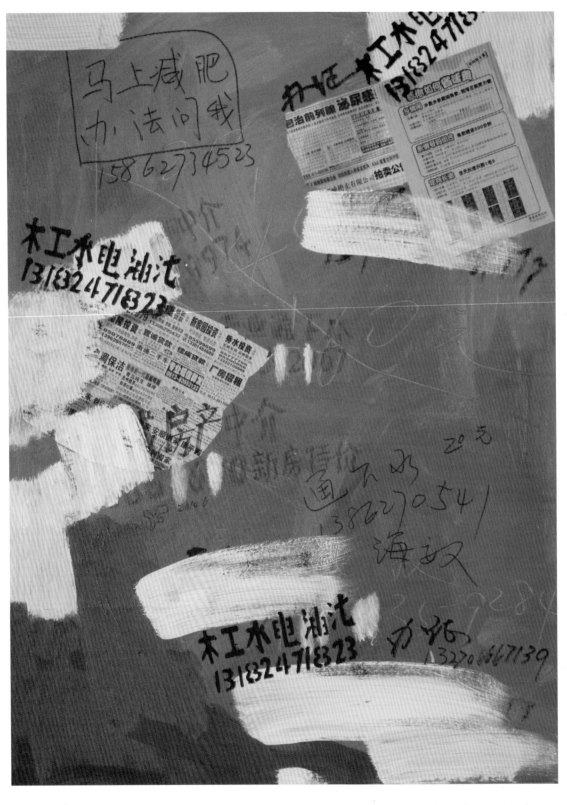

综合材料　城市的牛皮癣
尺寸：80cm×59cm

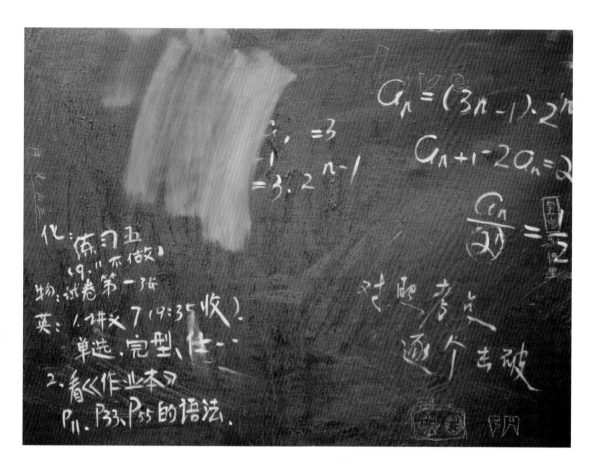

综合材料　高中的黑板
尺寸：59cm×80cm

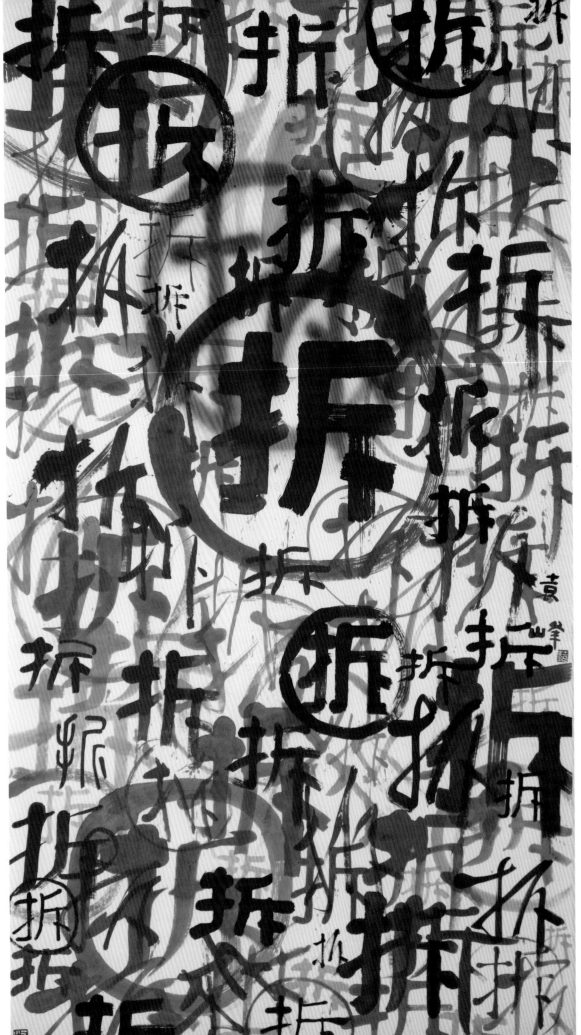

袁峰

卷

二八

综合材料　百拆图
尺寸：176cm×97cm

后　记

<div align="center">袁　峰</div>

　　把自己的作品展示出来，不瞒您说，心情是非常惶恐不安的。我的人生是卑微琐碎的，我的作品大多表达的也是个人的一些鸡零狗碎的真实情感，远不比那些字正腔圆的作品，用一句家乡话来说是"黑泥鳅钻进金鱼缸，献丑、献丑"。

　　我出生在20世纪70年代，可以说是幸福的一代。小的时候听收音机，听的自然是我最爱的相声和评书，后来有了收录机，听的是我最爱的流行歌曲，读大学期间我用"随身听"又欣赏到欧美的摇滚乐、爵士乐、乡村音乐，工作后有事没事就泡在电视机前，收看我最爱的梁左室内情景喜剧和赵本山的小品、东北"二人转"，等等。这些作品看多了，窗户眼儿没糊纸——通了，我也尝试着用喜剧的形式，把我原本无意义的人生通过书法创作展示出来。我明白我永远不可能做一个书法的艺术大师，最多只能算作一个书法的艺术小丑。如果看到我的作品，能抱之一笑，那就是给我最大的褒奖了。

　　我生活在一个苏北的小县城，在一所"县中"里做教师，像我这样的底层知识分子在中国有千百万，我体会到一个普通劳动者生命中的酸甜苦辣，这份特殊的生命体验也成为我书法创作的源头。

<div align="center">艺术小丑</div>

　　中国传统书法艺术中大多数的书法作品都是贵人或"中产阶级"的，而少有底层老百姓的，即使有一些所谓的荒野的"碑学"书法，也仅限于探寻一些表面的书写技巧，缺少真正的民间精神，社会底层普通人的心灵世界是我书法创作的精神归依。中国传统书法艺术是为少数人所欣赏而保留的精英活动，而我觉得中国的书法更应该成为大众活动，让所有的人都能从书法艺术中得到快乐，这是我从事艺术教育和艺术创作的终极意义。

　　最后我要说，我所有的快乐和幸福都是因为生活在这个伟大的时代、伟大的祖国！

图书在版编目（ＣＩＰ）数据

南通当代书法名家精品选. 袁峰卷 / 丘石主编. --
苏州 ：苏州大学出版社，2010. 11
　ISBN 978-7-81137-606-7

　Ⅰ. ①南… Ⅱ. ①丘… Ⅲ. ①汉字—书法—作品集—
中国—现代 Ⅳ. ①J292.28

中国版本图书馆CIP数据核字（2010）第**206345**号

南通当代书法名家精品选

袁峰

卷

书　　名	南通当代书法名家精品选·袁峰卷	
著　　者	袁　峰	
责任编辑	方　圆	
出版发行	苏州大学出版社	
	（苏州市十梓街1号　215006）	
印　　刷	南通市崇川广源彩印厂	
开　　本	889×1194　1/16	
印　　张	22（共十一册）	
字　　数	352千	
版　　次	2010年11月第1版	
	2010年11月第1次印刷	
书　　号	ISBN 978-7-81137-606-7	
定　　价	198.00（共十一册）	

苏州大学版图书若有印装错误，本社负责调换
苏州大学出版社营销部　电话：0512-67258835
苏州大学出版社网址　http://www.sudapress.com